隷書

韓中日共通漢字

惺谷 林炫圻 書

808

❀ ㈜이화문화출판사

序文

　　『韓中日共通漢字808字』는 韓國, 中國, 日本 三國의 각계 저명인사 들이 상용 공통한자 808자를 확정하고 2014년 11월 29~30일 일본에서 열린 한중일 문화장관회의가 3국 문화협력방안을 담은 공동 성명서를 채택 한국 김종덕 문화체육관광부장관, 중국 양즈진(楊志今) 문화부 부부장, 일본 시모무라 하쿠분 께서 '한중일 공용한자808자를 교린의 새 출발점으로 쓰자' 라는 공동발표문에 의하여 결정되었다.

　　이 册은 '한중일 공용한자808字' 를 먼저 『東方文字, 東夷思想, 和睦家庭, 錦繡江山, 南北統一, 禮儀生活, 正義社會, 安分知足, 兒童敎育, 勤學修身, 民主政治, 人權尊重, 本立道生, 爲國尙武, 貯蓄報國, 涵養道心, 愛護地球, 國民詩心, 螢雪之功, 田園浪漫, 男女相和, 安定社會, 自由守護, 屬文要法, 隨筆練習』등 25項의 주제를 설정하고 202句의 四字成句로 再構成함으로써 언어의 품격은 물론 상식과 교양을 증진시킬 수 있을 것이다.

　　특히 한국의 正字, 중국의 簡字, 일본의 略字를 일목 요연 하게 대비시켜 표기하였으므로 漢字文化圈의 友誼增進과 相互理解에 크게 기여할 수 있을 것이다.

　　뿐만 아니라 우선 자주 즐겨 쓰고 作品으로 構成하기 편한 隸書體(광개토대왕비체)로 직접 필사하여 서예교본으로서의 역할을 할 수 있도록 편집하였으니 韓中日 書藝愛好家들이 學習用으로 많이 利用할 수 있을 것이다. 東洋固有의 藝術 장르인 書法藝術의 연마를 통해 心性을 涵養하고 情緖를 高揚하는 좋은 敎材가 되기를 期待하는 바입니다.

2019. 8

惺谷 林 炫 圻 謹識

推薦辭

지난 6년 전 2013년 10월 23일 중국인민대학(소주학교)에서 '한중일 공용상견한자국제학술연토회'가 개최되었다. 당시에 陳泰夏 박사와 한국대표로 함께 참여하여 808자를 선정했던 현장의 기억이 아직도 생생한데 마침내 존경하는 성곡 임현기 선생께서 힘이 넘치는 예서의 달필로 서예교본을 만들고, 훌륭한 감각과 조어력으로 202구 사자성구를 만들어 세상에 내 놓게 되셨으니 감개가 무량하다.

韓中日共通漢字808字를 제정한 의의는 세대를 거듭할수록 벌어지는 세 국가 간의 의식과 언어와 문자가 차이를 극복하고 공통점을 찾아 이어주는 역할을 할 수 있게 하자는 취지였다. 따라서 이 책의 출간은 처음 세 나라가 기획한 의의를 충분히 되살릴 수 있는 의미를 내포하고 있다 하겠다.

특히 韓中日共通漢字808字를 내용으로 다수의 교재가 개발되기도 했고 808인이 한자씩 적어보는 서예 퍼포먼스도 수행되기도 했지만 전문을 주제별 어휘로 재구성하고 이를 미려하고 힘 있는 예서체 서예교본으로 만든 것은 처음 있는 일이다.

근래 한자교육과 서예교육이 미진한 점이 없지 아니한데 이 책을 교본으로 사용할 수 있다면 부족한 분위기를 일신할 수 있을 것이다. 이에 즐거운 마음으로 이 책을 추천하는 바이다. 또한 사계에 많은 영향력이 발휘하게 되기를 기대한다.

끝으로 성곡 임현기 선생님의 건강과 행운을 기원하고 아름다운 인생이 계속되기를 소망하는 바이다.

2019. 8

대한검정회 이사장 李 權 宰 삼가 쓰다.

韓·中·日文化長官 "共用漢字808字 쓰자"
지난해 '韓·中·日30人會'에서 채택
"民間努力이 政府間論議로 확대"

"韓·中·日共用漢字808字를 보다 적극적으로 활용해 나가자."

지난 11월 30일 日本요코하마에서 열린 제6회 韓·中·日文化部長官會談에서 시모무라 하쿠분(下村博文) 日本文部科學相은 基調演說을 통해 '漢字를 통한 文化交流'를 제안했다.

'共用808字'는 지난 4월 中國揚州에서 열린 제9차 '韓·中·日 30人會'(中央日報·新華社·日本經濟新聞社主催)에서 정식 채택됐다. 3국 간 過去事·嶺土·政治갈등이 심화되고 있는 가운데 아시아에 강력한 文化的連帶를 확산시키고 세 나라 미래 세대의 교류를 보다 활성화하자는 취지에서 비롯됐다.

시모무라 文部科學相은 "민간의 뜻 깊은 노력으로 3國의 共用808字라는 훌륭한 결실을 맺었다"며 "이는 세 나라 국민들이 서로 理解하고 文化交流를 하는 데 도움이 될 뿐 아니라 相對方을 尊重하는 觸媒劑가 될 것"이라고 강조했다. 그는 이날 회담이 끝난 뒤 공동기자회견에서도 "(3국 정부가) 漢字의 活用을 함께 검토해 나가고자 한다."고 말했다. 3국의 各界著名人士들로 구성된 '韓·中·日 30人會'가 새로운 3국 협력 어젠다로 提言한 것이 정부 차원의 公式論議로 확대된 셈이다.

이번 會談에는 한국에서 金鍾德文化體育觀光部長官, 중국에서 양즈진(楊志今) 文化部副部長(차관급)이 참석했다. 이에 앞서 이날 오전에 열린 3국 문화부 국장급 협의에서도 세 나라는 "韓·中·日 30人會의 韓國측 대표단에서 최초로 '共用漢字' 아이디어가 나온 이후 民間의 오랜 努力이 결실을 맺었다"며 장관 회담의 기조연설 주제로 채택할 것을 결정했다.

日本經濟新聞은 1일 이를 크게 전하면서 "韓·中·日30人會는 이미 '共用漢字808字'를 3國의 標識板에 활용하거나 學校書藝 수업시간에 도입하는 등의 提言을 한 바 있다"고 덧붙였다. 또 인터넷판 新聞에는 808字의 漢字를 일일이 表로 정리해 소개했다. 정부 관계자는 "'共用漢字'를 보다 凡政府的으로 活性化하기 위해선 部處간 調律이 조속히 이뤄져야 한다"고 말했다.

〈중앙일보 2014년 12월 2일 2面〉

한 · 중 · 일 공용한자 808자를
교린의 새 출발점으로

지난달 29~30일 일본에서 열린 한 · 중 · 일 문화장관 회의가 3국 문화협력 방안을 담은 공동성명서를 채택했다. 성명서에는 지방 도시와 문화기관 간 교류, 문화산업 협력이 포함됐다. 3국은 지방 간 협력 증진 차원에서 청주시와 중국 칭다오시, 일본 니가타시를 2015년 동아시아 문화도시로 선정했다. 한 · 일, 중 · 일 간 역사 · 영토분쟁으로 동북아에서 불신과 대립이 가시지 않고 있는 상황에서 3국이 문화교류 · 협력 강화에 합의한 것은 환영할 일이다. 같은 한자 문화권의 3국 간 교류 · 협력은 상호 이해와 우호의 촉진제일 뿐 아니라 동아시아 평화와 번영의 버팀목이기도 하다. 진정한 의미에서의 아시아 시대를 오게 하는 길이다.

회의에서 시모무라 하쿠분 일본 문부과학상은 3국에서 공통으로 사용하고 있는 808자의 한자를 문화교류에 활용하자고 제안했다. 관련 3국 국장급 회의에서도 상용 공통한자 선정이 의미 있는 일이라는 평가가 있었다. 3국의 각계 저명인사로 구성된 한 · 중 · 일 30인회는 지난해 상용 공통한자 800자를 선정했고 올해 808자로 확정한 바 있다. 올해 회의에선 공통 상용한자를 3국 도로 표지판이나 상점 간판, 학교 수업 등에 사용하자는 제언도 나왔다.

이번 문화장관 회의 공동성명서에는 공통 상용한자 부분은 들어가지 못했지만 3국 정부 차원에서 구체적 활용방안에 대한 합의를 끌어내기를 기대한다. 3국 공통 상용한자 사용 확대는 미래 세대에게 한자 문화권의 가치를 공유하고 인문 교류를 강화하는 기회를 주게 된다. 3국 간 국민 교류의 시대에 공통 상용한자를 도로 표지판 등에 활용하면 그 이점은 누구나 피부로 실감할 수 있을 것이다. 마침 3국 간에는 일정 부분 해빙 분위기가 나타나고 있다. 중 · 일 정상회담이 실현됐고, 지난 2년간 열리지 못했던 3국 정상회담 개최 문제도 논의되기 시작했다. 3국 공통의 언어 사용 확대를 교린(交隣) 관계 회복의 출발점으로 삼는 것만큼 현실적인 것은 없다.

〈중앙일보 2014년 12월 2일 사설〉

韓 나라 이름 한　中 가운데 중　日 해 일

國 나라 국

韓中日國

共 함께 공

通 통할 통

漢 한수 한

字 글자 자

共通漢字

韓·中·日 三國이(韓·中·日 三国が)
共同으로 使用하는 漢字(共同で使用する漢字)

合 합할 합

意 뜻 의

約 묶을 약

定 정할 정

史 역사 사

上 위 상

初 처음 초

事 일 사

合意하여 808字를 選定한 것은(合意して808字を選定したことは)
역사상 처음 있는 일이다(歷史上初めてのことだ)

文 글월 문

化 될 화

交 사귈 교

流 흐를 류

經 날 경

商 헤아릴 상

增 불을 증

進 나아갈 진

상호 文化 交流는 물론(相互文化交流はもちろん)
經濟와 商業의 增進도(經濟と商業の增進も)

以 써 이

後 뒤 후

更 고칠 경

便 편할 편

人 사람 인

性 성품 성

著 분명할 저

善 착할 선

앞으로 더욱 편리할 것이며(これから更に便利になれば)
人性은 뚜렷이 改善될 것이다.(人性は明らかに改善できる)

仁 어질 인

義 옳을 의

禮 예도 례

信 믿을 신

東 동녘 동

方 모 방

精 정할 정

神 귀신 신

仁

義

禮

信

東

方

精

神

仁・義・禮・信은(仁・義・禮・信は)
東方의 근본 思想이다(東方の根本思想だ)

常 항상 상

施 베풀 시

至 이를 지

樂 즐길 락

放 놓을 방

下 아래 하

利 날카로울 리

他 다를 타

常施至樂

放下利他

항상 베푸는 것을 가장 즐거워하고(常に施すのは最も楽しくて)
慾心을 버리고 남을 이롭게 하며(慾心を捨てて他を利して)

敬 공경할 경

老 늙은이 로

保 지킬 보

兒 아이 아

不 아닐 불

爭 다툴 쟁

領 옷깃 영

土 흙 토

老人을 공경하고 아이들을 보호하고(老人を敬い子供を保護し)
領土를 다투지 않는다면(領土を争わなければ)

五 다섯 오

洋 바다 양

六 여섯 육

陸 뭍 륙

五洋六陸

和 화할 화

平 평평할 평

世 대 세

界 지경 계

和平世界

오대양 육대륙 모두(五大洋 六大陸全て)
평화로운 세상이 될 것이다.(平和な世界となることだ)

傳 전할 전

習 익힐 습

秀 빼어날 수

俗 풍속 속

持 가질 지

久 오랠 구

引 끌 인

承 받들 승

전통 습관과 빼어난 風俗을(伝統習慣と秀でた風俗が)
영구히 이어 가고(永遠と続いていく)

父 아비 부

母 어미 모

均 고를 균

安 편안할 안

父

母

均

安

兄 맏 형

弟 아우 제

姊 손윗누이 자

妹 누이 매

兄

弟

姊

妹

부모님을 편안히 모시고(父母を安らかにお世話し)
형제와 자매 그리고(兄弟と姉妹 そして)

祖 조상 조

孫 손자 손

同 한가지 동

堂 집 당

歡 기뻐할 환

談 말씀 담

笑 웃을 소

聲 소리 성

할아버지와 손자가 한 집에서(祖父と孫が一つの家で)
즐겁게 이야기 하고 웃으니(楽しく話して 笑って)

喜 기쁠 희

色 빛 색

充 찰 충

滿 찰 만

家 집 가

庭 뜰 정

活 살 활

氣 기운 기

기쁜 빛이 얼굴에 가득하고(喜ばしい輝きが顔に満ち)
가정은 활기가 넘친다.(家庭は活気にあふれる)

春 봄 춘

夏 여름 하

秋 가을 추

冬 겨울 동

四 넉 사

季 끝 계

風 바람 풍

光 빛 광

春夏秋冬

四季風光

봄 · 여름 · 가을 · 겨울(春 · 夏 · 秋 · 冬)
사계절이 분명한 아름다운 경치에(四季が明らかな美しい景色に)

住 살 주

居 있을 거

堅 굳을 견

美 아름다울 미

住居堅美

寒 찰 한

暖 따뜻할 난

暑 더울 서

凉 서늘할 량

寒暖暑凉

춥고 따뜻하고 덥고 서늘한 날씨(寒く 暖かく 暑く 凉しい天候)
주택은 견고하고 아름다워(住宅は 堅固で 美しく)

山 뫼 산

河 강이름 하

如 같을 여

畫 그림 화

感 느낄 감

謝 사례할 사

天 하늘 천

恩 은혜 은

山下如畫

感謝天恩

그림 같은 風景의 國土(絵画のような風景の國土)
하늘의 은혜에 감사해야 한다(天の恩恵に感謝して)

21

深 깊을 심

思 생각할 사

厚 두터울 후

考 상고할 고

尊 높을 존

度 법도 도

守 지킬 수

則 법칙 칙

늘 깊이 생각하고 또 삼가하여(常に深く考えまた慎重に)
法을 존중하고 규칙을 지키며 살자.(法を尊重し規則を守る生活をしよう)

南 남녘 남

北 북녘 북

分 나눌 분

半 반 반

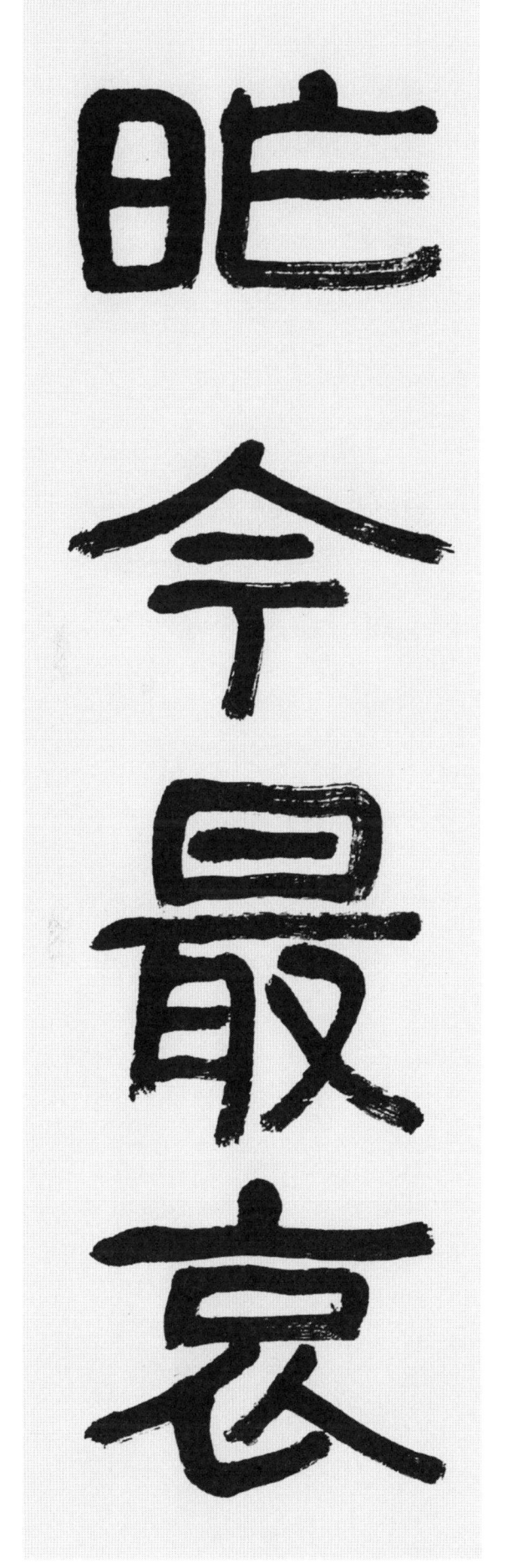

昨 어제 작

今 이제 금

最 가장 최

哀 슬플 애

나라가 남북으로 분단된 것은(国が南北に分断されたことは)
근대에 가장 슬픈 일이다(近代において最も悲しいことだ)

兩 두 량

族 겨레 족

協 맞을 협

力 힘 력

早 새벽 조

速 빠를 속

統 큰줄기 통

一 한 일

양측 우리 民族은 서로 努力하여(両方わが民族はお互い努力して)
조속히 統一해야 할 것이다(速やかに統一しなければならない)

弱 약할 약

肉 고기 육

強 굳셀 강

食 밥 식

絶 끊을 절

對 대답할 대

防 둑 방

止 발 지

強國이 弱小國을 침략하는 일은(強国が弱小国を侵略することは)
절대로 막아야 한다(絶對に防ぎ止めなければならない)

有 있을 유

備 갖출 비

無 없을 무

患 근심 환

可 옳을 가

退 물러날 퇴

危 위태할 위

難 어려울 난

有備無患

可退危難

미리 어려움에 대비하는 것이(前もって困難に備えることは)
危難을 막는 상책이다(危難を防ぐ上策だ)

出 날 출

告 알릴 고

反 되돌릴 반

面 낯 면

朝 아침 조

夕 저녁 석

孝 효도 효

養 기를 양

외출시는 여쭙고 돌아와서는 뵈오며(外出時は伺い戻っては挨拶)
아침 저녁 孝誠으로 부모님을 봉양하여(朝に夕に誠をつくして父母につかえ)

仰 우러를 앙

請 청할 청

茶 차 다

飯 밥 반

車 수레 거

內 안 내

讓 사양할 양

席 자리 석

仰請茶飯

車內讓席

차와 음식을 정성껏 올리고(茶や食べ物は誠意を込めて)
車를 타면 어른들에게 자리를 양보한다(車中では、お年寄りに席を譲る)

迎 맞이할 영

接 사귈 접

訪 찾을 방

客 손 객

扶 도울 부

步 걸음 보

拜 절 배

送 보낼 송

迎接訪客

扶步拜送

찾아온 손님을 기꺼이 맞이하고(訪ねて来る客は快く迎え)
문밖까지 나와 전송한다(門まで出て見送りする)

固 굳을 고

誠 정성 성

助 도울 조

友 벗 우

益 더할 익

壽 목숨 수

忘 잊을 망

欲 하고자 할 욕

진실로 정성껏 친구를 돕고(真に誠意を込めて友を助け)
늙을수록 욕심을 버린다(年を取るほどに欲心を捨てる)

眞 참 진

假 거짓 가

區 지경 구

別 나눌 별

是 옳을 시

非 아닐 비

明 밝을 명

白 흰 백

진실과 거짓을 구별하고(真実と偽りを区別して)
옳고 그름을 명백히 하며(正しさと間違いを明白にして)

31

左 왼좌

右 오른쪽우

異 다를이

舌 혀설

皆 다개

悟 깨달을오

要 구할요

點 점점

左右派의 서로 다른 舌戰은(左右派のお互い異なる舌戰は)
모두 중요점을 깨달아야 한다(皆が重要点を悟らねばならない)

畫 낮 주

夜 밤 야

工 장인 공

夫 지아비 부

體 몸 체

比 견줄 비

逆 거스를 역

船 배 선

몸은 물을 거슬러 가는 배와 같으니(體は、水の流れとは逆にいく船の様に)
부단히 공부해야 한다(不斷に勉強しなければならない)

質 바탕 질

問 물을 문

處 살 처

身 몸 신

師 스승 사

說 말씀 설

忍 참을 인

怒 성낼 노

質問處身

師說忍怒

평소 어떻게 處身해야 함을 여쭈니(平素 どのように 處身すべきか 尋ねるに)
스승께서는 분노를 참는 것이라 한다.(師は怒りをこらえよという)

巨 클 거

木 나무 목

小 작을 소

草 풀 초

伏 엎드릴 복

祝 빌 축

晴 갤 청

陽 볕 양

巨木小草

伏祝晴陽

큰 나무 밑에 작은 풀은(大きな木の下の小さな草は)
흘러드는 맑은 햇볕을 바랄 뿐이다.(差し込む日差しを願うだけだ)

落 떨어질 락

葉 잎 엽

歸 돌아갈 귀

根 뿌리 근

赤 붉을 적

手 손 수

黃 누를 황

泉 샘 천

가을의 落葉은 뿌리로 돌아가고(秋の落ち葉は根に帰る)
사람은 빈 손으로 黃泉에 간다(人は手ぶらであの世に行く)

36

認 알 인

足 발 족

現 나타날 현

着 붙을 착

登 오를 등

高 높을 고

作 지을 작

詩 시 시

처해 있는 그 자체에 만족함을 알고(置かれた立場に満足することを知り)
흥겨워 높은 산에 올라 詩를 짓는다(高い山に楽しく登り、詩を作る)

致 보낼 치

富 가멸 부

各 각각 각

責 꾸짖을 책

勤 부지런할 근

勉 힘쓸 면

脫 벗을 탈

貧 가난할 빈

부자가 되는 것은 각자의 책임이니(富者になるのは各自の責任だ)
부지런히 노력하여 가난에서 벗어나라.(勤勉努力して貧乏から抜けだせ)

38

先 먼저 선

講 익힐 강

算 셀 산

數 셀 수

集 모일 집

童 아이 동

幼 어릴 유

園 동산 원

어린이들을 유치원에 모아(子供たちを幼稚園に集め)
먼저 산수를 가르치고(まず算數を教え)

愛 사랑 애

惜 아낄 석

寸 마디 촌

時 때 시

少 적을 소

年 해 년

若 같을 약

電 번개 전

짧은 時間도 아껴야 함은(わずかな時間も惜しむことは)
少年이 번개같이 지나감을 깨우쳐 준다(少年期は稲妻のごとく過ぎ行く事を諭すのだ)

拾 주울 습

錢 돈 전

呼 부를 호

給 넉넉할 급

受 받을 수

惠 은혜 혜

報 갚을 보

答 팥 답

돈을 주우면 반드시 主人을 찾아 주고(お金を拾えば必ず持ち主を探し)
은혜를 받으면 꼭 보답하라고 가르친다(恩惠を受ければ必ず報いることを教え)

每 매양 매

量 헤아릴 량

農 농사 농

者 놈 자

個 낱 개

米 쌀 미

由 말미암을 유

辛 매울 신

한 낱의 쌀도 수고로 얻은 것이니(一粒の米も苦労をいただくことだから)
늘 農民을 헤아려 고마워 하라.(常に農民をおもんばかり感謝せよ)

虎 범 호

死 죽을 사

留 머무를 류

皮 가죽 피

揚 오를 양

名 이름 명

希 바랄 희

遺 끼칠 유

호랑이는 죽어서 가죽을 남기고(虎は死んで皮を残し)
사람은 이름을 떨쳐 남기기를 바란다(人は名を馳せ残すのを願う)

青 푸를 청

雲 구름 운

萬 일만 만

里 마을 리

教 가르침 교

育 기를 육

英 꽃부리 영

材 재목 재

큰 꿈과 포부를 가진(大きな夢と抱負をもって)
英材를 모아 교육한다(優れた才能を集め教育する)

賣 팔 매

布 베 포

買 살 매

卷 쇠뇌 권

歷 지낼 력

試 시험할 시

練 익힐 련

就 이룰 취

옷감을 팔아 책을 사서 공부하며(生地を売り本を買って学び)
많은 시련을 겪어야 꿈은 이뤄진다(多くの試練を経験すれば夢は成し遂げられる)

賢 어질 현

士 선비 사

洗 씻을 세

耳 귀 이

論 말할 논

語 말씀 어

修 닦을 수

心 마음 심

賢士洗耳

論語修心

어진 선비는 더럽힌 귀를 씻고(優れた人士は穢れた耳を洗い)
論語를 읽으며 마음을 닦는다.(論語を読み心を磨く)

議 의논할 의

會 모일 회

政 정사 정

治 다스릴 치

必 반드시 필

選 가릴 선

良 좋을 량

識 알 식

자유 민주국가의 의회정치는(自由民主国家の議会政治は)
무엇보다도 훌륭한 人材를 뽑아야 한다(何よりもすばらしい人材を選ばねばならぬ)

免 면할 면

私 사사 사

奉 받들 봉

公 공변될 공

冷 찰 냉

嚴 엄할 엄

立 설 립

法 법 법

私心을 버리고 公利를 위하여 봉사하고(私心を捨て公利の為に奉仕し)
냉엄하게 法을 세워야 한다(冷嚴に法を立てねばならぬ)

聽 들을 청

聞 들을 문

適 갈 적

否 아닐 부

與 줄여

野 들 야

首 머리 수

遇 만날 우

與野 의원들은 우선 만나서(與野議員たちはまず会って)
公益에 맞는지를 따지고(公益にあたいするか否か問いただし)

探 찾을 탐

判 판가름할 판

原 근원 원

因 인할 인

正 바를 정

當 당할 당

民 백성 민

主 주인 주

근본 原因을 찾아 판단하는 것이(根本原因を探し判断することが)
올바른 民主政治이다.(正しい民主政治だ)

飲 마실 음

酒 술 주

浮 뜰 부

徒 무리 도

誰 누구 수

怨 원망할 원

麥 보리 맥

困 괴로울 곤

飲酒浮徒

誰怨麥困

술에 취해 떠도는 무리들이(酒によってさまよう群れが)
보릿고개에 처해 누구를 원망하리(春の端境期になると誰を怨むのか)

相 서로 상
競 겨룰 경
露 이슬 로
宿 묵을 숙

何 어찌 하
採 캘 채
閑 막을 한
遊 놀 유

서로 露宿의 자리를 다투니(互いに野宿の筵を争う)
어디에 한가히 머물 곳이 있을까(どこかのんびり留まる所があるか)

關 빗장관

局 판국

細 가늘세

察 살필찰

諸 모든 제

官 벼슬관

應 응할 응

解 풀해

관계당국은 자세히 살피고(関係当局は詳しく調べ)
담당 공무원은 마땅히 해결해야 한다(担当公務員は当然解決すべきだ)

53

團 둥글 단

暴 사나울 폭

示 보일 시

威 위엄 위

依 의지할 의

令 영 령

敢 감히 감

禁 금할 금

집단 폭도들의 데모는(集団暴徒らのデモは)
法令에 따라 엄히 막아야 한다.(法令により厳しく防ぎ止めねばならぬ)

54

從 좇을 종

我 나 아

所 바 소

好 좋을 호

君 임금 군

子 아들 자

務 일 무

本 밑 본

從我所好

君子務本

君子는 根本的인 것에 힘써야 하고(君子は根本的なことに尽力すべきで)
자기가 좋아하는 일을 해야 한다(自分が好きな仕事をするべきだ)

憂 근심할 우

終 끝날 종

甘 달 감

來 올 래

輕 가벼울 경

得 얻을 득

易 쉬울 이

失 잃을 실

근심이 다하면 좋은 일이 오고(心配が終わると良いことが来る)
가벼이 얻은 것은 잃기 쉽다(簡単に得たことは失い易い)

多 많을 다

餘 남을 여

招 부를 초

害 해칠 해

加 더할 가

減 덜 감

調 고를 조

節 마디 절

多餘招害

加減調節

너무 많아 넘치면 災殃을 부르나니 (あまりに過ぎると災いを招く)
加減을 늘 조절하라 (加減を常に調節せよ)

效 본받을 효

藥 약 약

苦 쓸 고

口 입 구

效藥苦口

改 고칠 개

過 지날 과

未 아닐 미

罪 허물 죄

改過未罪

몸에 좋은 藥은 입에 쓰고(体に良い薬は口に苦い)
허물을 곧 고치면 罪가 아니다(過ちは即改めれば罪ではない)

武 군셀무

運 돌 운

乘 탈 승

勢 기세 세

勇 날쌜 용

打 칠 타

伐 칠벌

敵 원수 적

軍兵의 運이 큰 힘을 얻어(軍兵の運が大きな力となり)
용감히 敵陣을 쳐서(勇敢に敵陣を打ち)

七 일곱 칠

亡 망할 망

八 여덟 팔

起 일어날 기

七
亡
八
起

設 베풀 설

理 다스릴 리

想 생각할 상

鄕 시골 향

設
理
想
鄕

일곱 번 패하고도 여덟 번 일어나(七度敗れても八度起きあがり)
理想鄕을 건설하였다(理想鄕を建設した)

勝 이길 승

敗 깨뜨릴 패

在 있을 재

己 자기 기

自 스스로 자

盡 다될 진

課 매길 과

業 업 업

勝敗

在己

自盡

課業

勝敗는 자신의 노력에 달렸으니(勝敗は己の努力にかかる)
스스로 맡은 일에 최선을 다하라(自ら進んで受け持つ仕事に最善を尽くせ)

德 덕 덕

望 바랄 망

忠 충성 충

將 장차 장

百 일백 백

代 대신할 대

聖 성스러울 성

雄 수컷 웅

덕망 있는 忠誠된 장군은(德望がありまことある將軍は)
百代에 추앙받는 聖雄이어라.(百代にわたり崇められる聖雄だ)

降 내릴 강

雨 비 우

耕 밭갈 경

田 밭 전

栽 심을 재

穀 곡식 곡

豊 풍년 풍

盛 담을 성

단비가 내려 밭을 갈고(恵みの雨が降り田を耕し)
씨앗을 심으니 수확이 풍성하고(種を植え収穫は豊かで)

植 심을 식

樹 나무 수

取 취할 취

實 열매 실

造 지을 조

血 피 혈

齒 이 치

骨 뼈 골

植樹取實

造血齒骨

나무를 심어 열매를 따서 먹으니(樹を植え実を取り食べると)
우리 몸의 피・이・뼈를 튼튼히 한다(体の血・歯・骨を強くする　)

64

彼 저 피

支 가를 지

税 구실 세

收 거둘 수

須 모름지기 수

用 쓸 용

純 생사 순

完 완전할 완

彼支税收

須用純完

국민들이 납부한 税金은(国民が納付する税金は)
모름지기 순수하고 완전한 일에 써야 한다(須らく純粋で完全な事に使われるべきだ)

銀 은은

行 갈행

貯 쌓을저

金 쇠금

銀行貯金

續 이을속

勸 권할권

財 재물재

基 터기

續勸財基

은행에 저축하는 것이(銀行へ預金することは)
재산의 바탕이 됨을 계속 권고한다.(財產の土台となることを続けるべきである)

牛 소우

角 뿔각

申 아홉째 지지 신

尾 꼬리미

犬 개견

鼻 코비

羊 양양

毛 털모

소의 뿔, 원숭이의 꼬리(牛の角、サルの尾)
개의 코, 양의 털(犬の鼻、羊の毛)

石 돌 석

竹 대 죽

曲 굽을 곡

松 소나무 송

尺 자 척

筆 붓 필

仙 신선 선

寫 베낄 사

돌 틈에 대나무, 굽은 소나무(石の割れ目に竹、曲がった松)
큰 붓으로 神仙이 그린 듯(大筆で神仙が描くように)

注 물댈 주

視 볼 시

賞 상줄 상

圖 그림 도

開 열 개

戶 지게 호

觀 볼 관

虛 빌 허

세밀히 그림을 감상하다가(緻密に絵画を鑑賞しながら)
지게문을 열고 허공을 바라보니(部屋の戸を開け虚空を眺めると)

佛 부처 불

救 건질 구

衆 무리 중

生 날 생

月 달 월

印 도장 인

千 일천 천

江 강 강

달이 온 강을 비추고 있구나(月が出て川を照らしている)
부처님이 중생을 구하는 뜻이리.(仏が衆生を救うのであろうか)

宇 집우

宙 집주

空 빌공

間 사이간

地 땅지

球 공구

億 억억

兆 조짐조

넓고 넓은 우주 공간에서도(広々とした宇宙空間で)
지구상의 수 많은 사람들이(地球上の多くの人々は)

溫 따뜻할 온

故 옛 고

知 알 지

新 새 신

能 능할 능

存 있을 존

大 큰 대

道 길 도

옛 것을 익히고 새로운 것을 안다면(古に習い新しきを知れば)
大道를 능히 누리게 될 것이다(大道をよく享受して成ることだ)

崇 높을 숭

妙 묘할 묘

驚 놀랄 경

句 글귀 구

玉 옥 옥

冊 책 책

律 법률 률

章 글 장

崇妙한 警句를 모아(崇妙なる警句を集め)
玉冊에 새긴 律章을(玉册に刻した律章を)

針 바늘 침

革 가죽 혁

連 잇닿을 련

製 지을 제

針革連製

古 옛 고

藝 심을 예

宗 마루 종

頂 정수리 정

古藝宗頂

가죽 끈으로 이어 엮으니(皮ひもを繋げて紡ぐに)
옛 藝術의 으뜸이라.(昔の芸術の最高品だ)

綠 초록빛 록

林 수풀 림

向 향할 향

榮 꽃 영

鳥 새 조

飛 날 비

蟲 벌레 충

鳴 울 명

綠林向榮

鳥飛蟲鳴

푸른 수풀 나무들이 풍성히 자라고(森の樹は豊かに青く育ち)
새가 날고, 벌레 우는 소리(鳥は飛び蟲が鳴く声)

遠 멀 원

寺 절 사

晩 저물 만

鐘 종 종

旅 나그네 려

愁 시름 수

回 돌 회

胸 가슴 흉

먼 절에서 울려오는 저녁 종소리(遠くの寺から響き渡る夕刻の鐘の音)
나그네 가슴에 돌아드는 愁心(旅人の胸に巡りくる旅愁)

三 석 삼
省 살필 성
昔 예 석
誤 그릇할 오

快 쾌할 쾌
達 통달할 달
成 이룰 성
功 공 공

지난날의 잘못을 깊이 반성해야(過ぎし日の過ちを深く反省すれば)
빨리 成功을 이룰 수 있다(早くに成功を達成することができる)

77

追 쫓을 추

憶 생각할 억

舊 예 구

情 뜻 정

念 생각할 념

願 원할 원

再 두 재

見 볼 견

옛 情을 추억하니(昔の情が思いだされ)
다시 만나고 싶다.(再び見えんことを願う)

19. 螢雪之功

期 기약할 기

待 기다릴 대

才 재주 재

志 뜻 지

雪 눈 설

案 책상 안

熱 더울 열

讀 읽을 독

재주와 의지를 기대한 대로(才能や志を期待どおりに)
가난을 극복하고 열심히 공부하여(貧しさを克服し一生懸命学び)

79

科 과정 과

擧 들 거

及 미칠 급

第 차례 제

除 섬돌 제

授 줄 수

壯 씩씩할 장

元 으뜸 원

科擧 시험에 급제함에(科擧試驗に受かると)
영광스러운 壯元에 뽑혔다(光栄なる壯元に選ばれ)

王 임금 왕

幸 다행 행

權 저울추 권

命 목숨 명

勞 일할 로

臣 신하 신

低 밑 저

目 눈 목

왕이 직접 행차하여 엄명을 내리나(王が直接出でて厳命を下し)
피로한 신하는 눈을 내려 감고 있다(疲れた臣下は目を伏せ)

序 차례 서

列 줄 렬

末 끝 말

位 자리 위

訓 가르칠 훈

話 말할 화

氷 얼음 빙

片 조각 편

비록 서열은 낮지만(たとえ序列は低くとも)
訓話는 얼음같이 위엄이 있다.(訓話は氷の如く威厳がある)

央 가운데 앙

線 줄 선

鐵 쇠 철

路 길 로

廣 넓을 광

湖 호수 호

近 가까울 근

停 머무를 정

中央線 열차를 타고(中央線列車に乗り)
넓은 湖水 가까이 정차하니(広い湖水近くに停車した)

靜 고요할 정

川 내 천

十 열 십

景 볕 경

舍 집 사

宅 댁 댁

淨 깨끗할 정

潔 깨끗할 결

靜川十景

舍宅淨潔

고요한 냇가에 펼쳐진 十景(静かな川辺に広がる十景)
舍宅은 정결하다(舍宅は浄潔で)

漁 고기잡을 어
村 마을 촌
建 세울 건
校 학교 교

街 거리 가
頭 머리 두
書 쓸 서
店 가게 점

漁村에 學校를 세우고(漁村へ学校を建て)
거리에는 書店이 열려 있다(街には書店が開かれて)

往 갈
왕

西 서녘
서

紅 붉을
홍

橋 다리
교

水 물
수

波 물결
파

吹 불
취

休 쉴
휴

서쪽으로 가니 紅橋가 아름다워(西に行くと紅橋がうつくしい)
물결을 따라 거닐며 휘파람 불며 쉬다.(波に沿って歩き口笛吹いて休む)

男 사내 남

女 여자 여

二 두 이

形 모양 형

然 그러할 연

柔 부드러울 유

又 또 우

親 친할 친

男女는 서로 다른 모습이지만 (男女はお互い違う姿だが)
만나면 부드럽고 서로 친밀하다 (会えばやさしく互いに親密だ)

結 맺을 결

婚 혼인할 혼

式 법 식

典 법 전

慶 경사 경

賀 하례 하

歌 노래 가

舞 춤출 무

백년가약을 맺는 결혼식전(百年の約束を結ぶ 結婚式典)
충심으로 慶賀하는 노래와 춤(心から 慶賀する 歌や舞)

抱 안을 포

妻 아내 처

密 빽빽할 밀

計 꾀 계

永 길 영

歲 해 세

興 일 홍

貴 귀할 귀

抱妻密計

永歲興貴

아내를 안고 둘만의 계획을 속삭이니(妻を抱き二人だけの計画をささやく)
영원히 尊貴한 삶을 이룩하잔다(永遠に尊い生を成し遂げるように)

走 달릴 주

馬 말 마

看 볼 간

花 꽃 화

星 별 성

華 꽃 화

浪 물결 랑

順 순할 순

말을 타고 꽃을 바라보니 (馬に乗り花を眺め)
별은 빛나고 물결은 잔잔하다. (星は輝き波穏やかである)

煙 연기 연

海 바다 해

素 흴 소

醫 의원 의

獨 홀로 독

島 섬 도

燈 등잔 등

火 불 화

獨島의 등대불은(獨島の燈台の明かりは)
안개 낀 바다에 白衣 의사와 같다(霧が立ち込める海に白衣の医者のようだ)

外 밖 외

貨 재화 화

限 한계 한

許 허락할 허

外貨限許

消 사라질 소

產 낳을 산

市 저자 시

場 마당 장

消產市場

外貨를 제한해서 허용함은(外貨を制限して許容することは)
시장의 소비 생산을 조절함이다(市場の消費生産を調節することだ)

單 홑 단

刀 칼 도

直 곧을 직

入 들 입

弓 활 궁

射 궁술 사

決 터질 결

戰 싸울 전

單刀直入

弓射決戰

홀로 직접 뛰어 들어(一人で直接飛び込んで)
활을 쏘아 生死를 걸고 싸우니(弓を打ち生死をかけ戦うに)

都 도읍 도

城 성 성

移 옮길 이

動 움직일 동

物 만물 물

價 값 가

急 급할 급

變 변할 변

都城은 옮겨 가고(都城が移動して)
물가는 急變하였다.(物価が急変してしまった)

軍 군사 군
部 거느릴 부
發 쏠 발
表 겉 표

暗 어두울 암
執 잡을 집
極 다할 극
刑 형벌 형

軍部에서 발표하기를(軍部の発表では　)
刑法의 판결없이 극형에 처했다고(刑法の判決なく極刑に処したと　)

兵 군사 병

卒 군사 졸

混 섞을 혼

忙 바쁠 망

破 깨뜨릴 파

眠 잠잘 면

等 가지런할 등

號 부르짖을 호

병사들은 혼란속에 분망히(兵士たちは混乱の中でせわしく)
잠을 깨고 軍號를 기다린다(眠りから覚め軍号を待つ)

屋 집 옥

前 앞 전

殺 죽일 살

傷 상처 상

屋前殺傷

太 클 태

端 바를 단

重 무거울 중

惡 악할 악

太端重惡

집 앞에서 살상하는 것은(家の前で殺傷することは)
너무 극단의 惡行이다(あまりに極端な悪行だ)

浴 목욕할 욕

室 집 실

病 병 병

去 갈 거

參 간여할 참

祭 제사 제

泣 울 읍

喪 죽을 상

浴室에서 病死하니(浴室で病死すると)
祭典에 참석하여 눈물로 問喪하다.(祭典に参席し涙して喪を問う)

朱 붉을 주

門 문 문

皇 임금 황

井 우물 정

已 이미 이

淺 얕을 천

閉 닫을 폐

使 하여금 사

붉은 大門안의 皇井(赤い大門内の皇井が)
이미 물이 얕아 사용을 폐하다(既に浅く使用が止まった)

清 맑을 청

慈 사랑할 자

偉 훌륭할 위

容 얼굴 용

福 복 복

到 이를 도

吉 길할 길

音 소리 음

맑고 인자한 위인의 얼굴(清らかで仁者たる偉人の顔)
福이 이른다는 좋은 소식(福が来たと良いしらせ)

魚 고기 어

豆 콩 두

果 실과 과

菜 나물 채

鮮 고울 선

貝 조개 패

味 맛 미

料 되질할 료

고기·콩·과일·채소(魚·豆·果物·野菜)
신선한 조개로 만든 맛있는 요리(新鮮な貝で作った美味しい料理)

京 서울 경

始 처음 시

技 재주 기

種 씨 종

全 온전할 전

的 과녁 적

推 옮을 추

借 빌 차

서울에서 시작한 경기 종목을(ソウルで始まった競技種目を)
전적으로 借用할 것을 추천하다.(全的に借用することを推薦する)

暮 저물 모

陰 응달 음

長 길 장

恨 한할 한

悲 슬플 비

唱 노래 창

烈 세찰 렬

婦 며느리 부

저녁 그늘에 긴 긴 恨을 (有暮れの陰で長い長い恨みを)
슬피 노래 부르는 烈婦 (悲しく歌う烈婦)

103

油 기름 유

紙 종이 지

記 기록할 기

言 말씀 언

泰 클 태

品 물건 품

九 아홉 구

番 갈마들 번

기름 종이에 기록된 말씀(油紙に書き綴られた言葉は)
높은 품격이라 아홉 번이나 읽었다(気高い品格で9回も読んだ)

學 배울 학

窓 창 창

衣 옷 의

服 옷 복

究 궁구할 구

姓 성 성

氏 각시 씨

證 증거 증

학창시절에 입던 의복인지(学生時代に着た衣服なのか)
姓氏를 찾아 증명할 수 있다(名前を見つけ証明できた)

短 짧을 단

枝 가지 지

散 흩을 산

香 향기 향

投 던질 투

指 손가락 지

展 펼 전

圓 둥글 원

짧은 나뭇가지로 향수를 흩고(短い木の枝が香りを散らし)
손가락을 뻗쳐 동그라미를 펼친다(指を伸ばし円をひろげる)

106

題 표제 제

黑 검을 흑

午 일곱째지지 오

眼 눈 안

特 수컷 특

研 갈 연

次 버금 차

例 법식 례

특별히 차례를 궁구하고(特別に目次を究め)
「어두운 대낮의 눈」이라고 題하다.(「暗闇に真昼の目」と題した)

107

韓中日國共通漢字合意約定
史上初事文化交流經商增進
叱後更便人性著善仁義禮信
東方精神常施至樂放下利他
敬老保兒不爭領土五洋六陸
和平世界傳習孝俗指久引承
父母均安兄弟姉妹祖孫同堂
歡談笑皷喜色充滿家庭活藥

春夏秋冬　四季風光　寒暖暑涼
住居堅羨　山下如畫　感謝天恩
深思厚孝　尊度守則　南北分半
昨今最哀　兩族協力　早速統一

弱肉強食　絶對防止　有後無患
可退危難　出告反面　朝夕孝養
仰請茶飯　車內讓席　迎接訪客
扶少拜送　固誠明友　益壽忘欲

真假區別是非明白左右異舌
皆悟要點體比逆船畫夾工夫
質問處身師說忍怒巨木小草
伏祝晴陽落葉歸根赤手黃泉

認邑現着登高作詩致富名責
勤勉脫貧集童幼園先講算數
愛惜寸時少年若電拾錢呼給
受惠報答個米由辛每量農者

君　予　務　本　從　我　亦　好　憂　終　甘　來
輕　得　易　失　多　餘　招　害　加　減　調　節
効　藥　苦　口　改　過　未　闢　武　運　乘　勢
勇　打　伐　嚴　七　亡　八　起　設　理　想　鄉

勝　敗　在　己　自　盡　課　業　德　聖　忠　將
百　代　聖　雄　降　雨　耕　田　栽　繫　豐　盛
楨　樹　厷　實　造　血　齒　骨　彼　支　稅　收
湏　用　純　完　銀　行　賕　金　續　勸　財　基

牛　尺　月　地
角　筆　印　球
申　仙　千　億
尾　窵　江　兆
犬　注　佛　溫
鼻　視　救　故
羊　賞　衆　知
毛　圖　生　新
石　丗　宁　能
竹　戶　宙　存
曲　觀　空　大
松　霝　間　道

崇　古　遠　快
妙　藝　寺　達
驚　宗　晚　成
句　頂　鐘　功
玉　綠　旅　追
冊　林　愁　憶
律　向　回　舊
章　榮　胸　情
針　鳥　三　念
革　飛　省　願
連　蟲　昔　弃
製　鳴　誤　見

113

期待　才志　雷案　熱讀　科擧　及第

除授　壯元　王行　權命　勞匡　侶目

序列　末位　訓話　冰片　央線　鐵路

廣湖　近偉　靜川　十景　舍宅　淨潔

漁村　建校　街頭　書店　往西　紅橋

水波　吹休　男女　二形　然柔　又親

結婚　式典　慶賀　歌舞　抱妻　密計

乕歲　興貴　走馬　看花　星華　浪順

獨島燈火煙海素醫外貨限許
消產市場單刀直入弓射決戰
都城移動物價急竊軍部發表
暗執極刑兵卒混忙破眠等號
屋前殺傷太端重惡浴室病去
粲縈泣喪朱門皇井已淺閑使
清慈偉容福到吉音魚豆果菜
鮮貝味料京始技種全的推借

暮陰長恨悲唱烈婦油紙記言
泰品九番學窗衣脈究姓氏證
短枝散香投指展圓特研次例
題黑午眼

漢字文化圈聯合韓中日共通漢字八〇八字　隸書廣開土大王碑筆意
己亥夏至前三日於于尋古高　惺石林焌圻

116

韓中日 共通漢字 808字

音	韓國	中國	日本	대표훈음	쪽	音	韓國	中國	日本	대표훈음	쪽
건	建			세울 건	85	가	價	价	価	값 가	94
견	犬			개 견	67		街			거리 가	85
	堅	坚		굳을 견	20		假		仮	거짓 가	31
	見	见		볼 견	78		歌			노래 가	88
결	潔	洁		깨끗할 결	84		加			더할 가	57
	結	结		맺을 결	88		可			옳을 가	26
	決	决		터질 결	93		家			집 가	18
경	輕	轻	軽	가벼울 경	56	각	各			각각 각	38
	競	竞		겨룰 경	52		角	角		뿔 각	67
	慶	庆		경사 경	88	간	看			볼 간	90
	更			고칠 경	10		間	间		틈 간	71
	敬			공경할 경	13	감	敢			감히 감	54
	經	经	経	날 경	9		感			느낄 감	21
	驚	惊		놀랄 경	73		甘			달 감	56
	耕			밭갈 경	63		減			덜 감	57
	景			볕 경	84	강	江			강 강	70
	京			서울 경	102		強		強	굳셀 강	25
계	計	计		꾀 계	89		降			내릴 강	63
	季			끝 계	19		講	讲		익힐 강	39
	界			지경 계	14	개	改			고칠 개	58
고	固			굳을 고	30		個	个		낱 개	42
	高			높을 고	37		皆			다 개	32
	考			상고할 고	22		開	开		열 개	69
	苦			쓸 고	58	객	客			손 객	29
	告			알릴 고	27	거	去			갈 거	98
	故			옛 고	72		擧			들 거	80
	古			옛 고	74		居			있을 거	20
곡	穀	谷	穀	곡식 곡	63		巨			클 거	35

音	韓國	中國	日本	대표훈음	쪽	音	韓國	中國	日本	대표훈음	쪽
구	區	区	区	지경 구	31	곡	曲			굽을 곡	68
국	國	国	国	나라 국	7	곤	困			괴로울 곤	51
	局			판 국	53	골	骨		骨	뼈 골	64
군	軍	军		군사 군	95	공	功			공 공	77
	君			임금 군	55		公			공변될 공	48
궁	弓			활 궁	93		空			빌 공	71
권	勸	劝	勧	권할 권	66		工			장인 공	33
	卷			쇠뇌 권	45		共			함께 공	7
	權	权	権	저울추 권	81	과	科			과정 과	80
귀	貴	贵		귀할 귀	89		課	课		매길 과	61
	歸	归	帰	돌아갈 귀	36		果			실과 과	101
균	均			고를 균	16		過	过		지날 과	58
극	極	极		다할 극	95	관	官			벼슬 관	53
근	近			가까울 근	83		觀	观	観	볼 관	69
	勤			부지런할 근	38		關	关	関	빗장 관	53
	根			뿌리 근	36	광	廣	广	広	넓을 광	83
금	禁			금할 금	54		光			빛 광	19
	今			이제 금	23	교	敎	教	教	가르침 교	44
	金			쇠 금	66		橋	桥		다리 교	86
급	急			급할 급	94		交			사귈 교	9
	給	给		넉넉할 급	41		校			학교 교	85
	及			미칠 급	80	구	救			건질 구	70
기	記	记		기록할 기	104		球			공 구	71
	期			기약할 기	79		究			궁구할 구	105
	氣	气	気	기운 기	18		句			글귀 구	73
	起			일어날 기	60		九			아홉 구	104
	己			자기 기	61		舊	旧	旧	예 구	78
	技			재주 기	102		久			오랠 구	15
	基			터 기	66		口			입 구	58

118

音	韓國	中國	日本	대표훈음	쪽
덕	德		德	덕 덕	62
도	圖	图	図	그림 도	69
	道			길 도	72
	都			도읍 도	94
	徒			무리 도	51
	度			법도 도	22
	島	岛		섬 도	91
	到			이를 도	100
	刀			칼 도	93
독	讀	读	読	읽을 독	79
	獨	独	独	홀로 독	91
동	冬			겨울 동	19
	東	东		동녘 동	11
	童			아이 동	39
	動	动		움직일 동	94
	同			한가지 동	17
두	頭	头		머리 두	85
	豆			콩 두	101
득	得			얻을 득	56
등	等			가지런할 등	96
	燈	灯	灯	등잔 등	91
	登			오를 등	37
락	落			떨어질 락	36
랑	浪			물결 랑	90
래	來	来	来	올 래	56
량	兩	两	両	두 량	24
	凉			서늘할 량	20
	良			좋을 량	47
	量			헤아릴 량	42

音	韓國	中國	日本	대표훈음	쪽
길	吉			길할 길	100
난	暖			따뜻할 난	20
	難	难		어려울 난	26
남	南			남녘 남	23
	男			사내 남	87
내	內			안 내	28
냉	冷			찰 냉	48
녀	女			여자 여	87
년	年			해 년	40
념	念			생각할 념	78
노	怒			성낼 노	34
농	農	农		농사 농	42
능	能			능할 능	72
다	多			많을 다	57
	茶			차 다	28
단	團	团	団	둥글 단	54
	端			바를 단	97
	短			짧을 단	106
	單	单	単	홑 단	93
달	達	达		통달할 달	77
담	談	谈		말씀 담	17
답	答			팥 답	41
당	當	当	当	당할 당	50
	堂			집 당	17
대	待			기다릴 대	79
	對	对	对	대답할 대	25
	代			대신할 대	62
	大			큰 대	72
댁	宅			댁 댁	84

音	韓國	中國	日本	대표훈음	쪽	音	韓國	中國	日本	대표훈음	쪽
만	萬	万	万	일만 만	44	려	旅			나그네 려	76
	晩			저물 만	76	력	歷			지낼 력	45
	滿	满	満	찰 만	18		力			힘 력	24
말	末			끝 말	82	련	練	练	練	익힐 련	45
망	亡			망할 망	60		連	连		잇닿을 련	74
	望			바랄 망	62	렬	烈			세찰 렬	103
	忙			바쁠 망	96		列			줄 렬	82
	忘			잊을 망	30	령	令			영 령	54
매	妹			누이 매	16		領	领		옷깃 영	13
	每			매양 매	42		例			법식 례	107
	買	买		살 매	45		禮	礼	礼	예도 례	11
	賣	卖	売	팔 매	45	로	路			길 로	83
맥	麥	麦	麦	보리 맥	51		老			늙은이 로	13
면	面			낯 면	27		露			이슬 로	52
	免			면할 면	48		勞	劳	労	일할 로	81
	眠			잠잘 면	96	록	綠	绿	緑	초록빛 록	75
	勉			힘쓸 면	38	론	論	论		말할 론	46
명	命			목숨 명	81	료	料			되질할 료	101
	明			밝을 명	31	류	留			머무를 류	43
	鳴	鸣		울 명	75		流			흐를 류	9
	名			이름 명	43	륙	陸	陆		뭍 륙	14
모	母			어미 모	16		六			여섯 육	14
	暮			저물 모	103	률	律			법 률	73
	毛			털 모	67	리	利			날카로울 리	12
목	木			나무 목	35		理			다스릴 리	60
	目			눈 목	81		里			마을 리	44
묘	妙			묘할 묘	73	림	林			수풀 림	75
무	武			굳셀 무	59	립	立			설 립	48
	無	无		없을 무	26	마	馬	马		말 마	90

音	韓國	中國	日本	대표훈음	쪽	音	韓國	中國	日本	대표훈음	쪽
별	別			나눌 별	31	무	務	务		일 무	55
병	兵			군사 병	96	문	舞			춤출 무	88
	病			병 병	98		文			글월 문	9
보	報	报		갚을 보	41		聞	闻		들을 문	49
	步		歩	걸음 보	29		門	门		문 문	99
	保			지킬 보	13		問	问		물을 문	34
복	福	福	福	복 복	100	물	物			만물 물	94
	伏			엎드릴 복	35	미	尾			꼬리 미	67
	服			옷 복	105		味			맛 미	101
본	本			밑 본	55		米			쌀 미	42
봉	奉			받들 봉	48		未			아닐 미	58
부	富			가멸 부	38		美			아름다울 미	20
	部			거느릴 부	95	민	民			백성 민	50
	扶			도울 부	29	밀	密			빽빽할 밀	89
	浮			뜰 부	51	반	反			되돌릴 반	27
	婦	妇		며느리 부	103		半			반 반	23
	否			아닐 부	49		飯	饭		밥 반	28
	父			아비 부	16	발	發	发	発	쏠 발	95
	夫			지아비 부	33	방	放			놓을 방	12
북	北			북녘 북	23		防			둑 방	25
분	分			나눌 분	23		方			모 방	11
불	不			아닐 불	13		訪	访		찾을 방	29
	佛		仏	부처 불	70	배	拜		拝	절 배	29
비	備	备		갖출 비	26	백	百			일백 백	62
	比			견줄 비	33		白			흰 백	31
	飛	飞		날 비	75	번	番			갈마들 번	104
	悲			슬플 비	103	벌	伐			칠 벌	59
	非	非		아닐 비	31	법	法			법 법	48
	鼻			코 비	67	변	變	变	変	변할 변	94

音	韓國	中國	日本	대표훈음	쪽	音	韓國	中國	日本	대표훈음	쪽
상	商			헤아릴 상	9	빈	貧	贫		가난할 빈	38
색	色			빛 색	18	빙	氷			얼음 빙	82
생	生			날 생	70	사	射			궁술 사	93
서	暑			더울 서	20		四			넉 사	19
	西			서녁 서	86		寫	写	写	베낄 사	68
	書	书		쓸 서	85		謝	谢		사례할 사	21
	序			차례 서	82		私			사사 사	48
석	石			돌 석	68		思			생각할 사	22
	惜			아낄 석	40		士			선비 사	46
	昔			예 석	77		師	师		스승 사	34
	席			자리 석	28		史			역사 사	8
	夕			저녁 석	27		事			일 사	8
선	選	选		가릴 선	47		寺			절 사	76
	鮮	鲜		고울 선	101		死			죽을 사	43
	先			먼저 선	39		舍			집 사	84
	船			배 선	33		使			하여금 사	99
	仙			신선 선	68	산	産	产		낳을 산	92
	線	线		줄 선	83		山			뫼 산	21
	善			착할 선	10		算			셀 산	39
설	雪			눈 설	79		散			흩을 산	106
	說	说	説	말씀 설	34	살	殺	杀		죽일 살	97
	設	设		베풀 설	60	삼	三			석 삼	77
	舌			혀 설	32	상	賞	赏		상줄 상	69
성	盛			담을 성	63		傷	伤		상처 상	97
	星			별 성	90		想			생각할 상	60
	省			살필 성	77		相			서로 상	52
	姓			성 성	105		上			위 상	8
	城			성 성	94		喪	丧		죽을 상	98
	聖	圣		성스러울 성	62		常			항상 상	12

音	韓國	中國	日本	대표훈음	쪽	音	韓國	中國	日本	대표훈음	쪽
수	水			물 수	86	성	性			성품 성	10
	受			받을 수	41		聲	声	声	소리 성	17
	秀			빼어날 수	15		成			이룰 성	77
	數	数	数	셀 수	39		誠	诚		정성 성	30
	手			손 수	36	세	細	细		가늘 세	53
	愁			시름 수	76		稅	税	税	구실 세	65
	授			줄 수	80		勢	势		기세 세	59
	守			지킬 수	22		世			대 세	14
숙	宿			묵을 숙	52		洗			씻을 세	46
순	純	纯		생사 순	65		歲	岁		해 세	89
	順	顺		순할 순	90	소	所			바 소	55
숭	崇			높을 숭	73		消			사라질 소	92
습	習	习		익힐 습	15		笑			웃을 소	17
	拾			주울 습	41		小			작을 소	35
승	承			받들 승	15		少			적을 소	40
	勝	胜		이길 승	61		素			흴 소	91
	乘		乗	탈 승	59	속	速			빠를 속	24
시	時	时		때 시	40		續	续	続	이을 속	66
	施			베풀 시	12		俗			풍속 속	15
	示			보일 시	54	손	孫	孙		손자 손	17
	視	视	視	볼 시	69	송	送	送		보낼 송	29
	詩	诗		시 시	37		松			소나무 송	68
	試	试		시험할 시	45	수	收		収	거둘 수	65
	是			옳을 시	31		樹	树		나무 수	64
	市			저자 시	92		誰	谁		누구 수	51
	始			처음 시	102		修			닦을 수	46
식	食			밥 식	25		首			머리 수	49
	式			법 식	88		須	须		모름지기 수	65
	植	植		심을 식	64		壽	寿	寿	목숨 수	30
音	韓國	中國	日本	대표훈음	쪽	音	韓國	中國	日本	대표훈음	쪽

音	韓國	中國	日本	대표훈음	쪽	音	韓國	中國	日本	대표훈음	쪽
약	若			같을 약	40	식	識	识		알 식	47
	約	约		묶을 약	8	신	神			귀신 신	11
	藥	药	薬	약 약	58		辛			매울 신	42
	弱			약할 약	25		身			몸 신	34
양	養	养		기를 양	27		信			믿을 신	11
	洋			바다 양	14		新			새 신	72
	陽	阳		볕 양	35		臣			신하 신	81
	讓	让	譲	사양할 양	28		申			아홉째 지지 신	67
	羊			양 양	67	실	實	实	実	열매 실	64
	揚	扬		오를 양	43		失			잃을 실	56
어	魚	鱼		고기 어	101		室			집 실	98
	漁	渔		고기잡을 어	85	심	深			깊을 심	22
	語	语		말씀 어	46		心			마음 심	46
억	憶	忆		생각할 억	78	십	十			열 십	84
	億	亿		억 억	71	씨	氏			각시 씨	105
언	言			말씀 언	104	아	我			나 아	55
엄	嚴	严	厳	엄할 엄	48		兒	儿	児	아이 아	13
업	業	业		업 업	61	악	惡	恶	悪	악할 악	97
여	如			같을 여	21		樂	乐	楽	즐길 락	12
	餘	馀	余	남을 여	57	안	眼			눈 안	107
	與	与	与	줄 여	49		案			책상 안	79
역	逆			거스를 역	33		安			편안할 안	16
연	研			갈 연	107	암	暗			어두울 암	95
	然			그러할 연	87	앙	央			가운데 앙	83
	煙	烟		연기 연	91		仰			우러를 앙	28
열	熱	热		더울 열	79	애	愛	爱		사랑 애	40
엽	葉	叶		잎 엽	36		哀			슬플 애	23
영	永			길 영	89	야	野			들 야	49
	榮	荣	栄	꽃 영	75		夜			밤 야	33

音	韓國	中國	日本	대표훈음	쪽
운	運	运	運	돌 운	59
웅	雄			수컷 웅	62
원	原			근원 원	50
	園	园		동산 원	39
	圓	圆	円	둥글 원	106
	遠	远		멀 원	76
	怨			원망할 원	51
	願	愿		원할 원	78
	元			으뜸 원	80
월	月			달 월	70
위	威			위엄 위	54
	危			위태할 위	26
	位			자리 위	82
	偉			훌륭할 위	100
유	油			기름 유	104
	遺	遗	遺	끼칠 유	43
	遊	游	遊	놀 유	52
	由			말미암을 유	42
	柔			부드러울 유	87
	幼			어릴 유	39
	有			있을 유	26
육	肉			고기 육	25
	育			기를 육	44
은	銀	银		은 은	66
	恩			은혜 은	21
음	飮	饮		마실 음	51
	音			소리 음	100
	陰	阴		응달 음	103
읍	泣			울 읍	98

音	韓國	中國	日本	대표훈음	쪽
영	英			꽃부리 영	44
	迎			맞이할 영	29
예	藝	艺	芸	심을 예	74
오	誤	误		그릇할 오	77
	悟			깨달을 오	32
	五			다섯 오	14
	午			일곱째지지 오	107
옥	玉			옥 옥	73
	屋			집 옥	97
온	溫	温	温	따뜻할 온	72
완	完			완전할 완	65
왕	往			갈 왕	86
	王			임금 왕	81
외	外			밖 외	92
요	要			구할 요	32
욕	浴			목욕할 욕	98
	欲			하고자 할 욕	30
용	勇			날쌜 용	59
	用			쓸 용	65
	容			얼굴 용	100
우	憂	忧		근심할 우	56
	又			또 우	87
	遇	遇	遇	만날 우	49
	友			벗 우	30
	雨			비 우	63
	牛			소 우	67
	右			오른쪽 우	32
	宇			집 우	71
운	雲	云		구름 운	44

音	韓國	中國	日本	대표훈음	쪽	音	韓國	中國	日本	대표훈음	쪽
자	自			<u>스스로</u> 자	61	응	應	应	応	응할 응	53
	子			아들 자	55	의	意			뜻 의	8
작	昨			어제 작	23		義	义		옳을 의	11
	作			지을 작	37		衣			옷 의	105
장	章			글 장	73		議	议		의논할 의	47
	長	长		길 장	103		醫	医	医	의원 의	91
	場	场		마당 장	92		依			의지할 의	54
	壯	壮	壮	씩씩할 장	80	이	耳			귀 이	46
	將	将	将	장차 장	62		異	异		다를 이	32
재	再			두 재	78		二			두 이	87
	栽			심을 재	63		以			써 이	10
	在			있을 재	61		移			옮길 이	94
	材			재목 재	44		易			쉬울 이	56
	財	财		재물 재	66		已			이미 이	99
	才			재주 재	79	익	益		益	더할 익	30
쟁	爭	争	争	다툴 쟁	13	인	引			끌 인	15
저	低			밑 저	81		印			도장 인	70
	著	著	著	분명할 저	10		人			사람 인	10
	貯	贮		쌓을 저	66		認	认		알 인	37
적	適	适		갈 적	49		仁			어질 인	11
	的			과녁 적	102		因			인할 인	50
	赤			붉을 적	36		忍			참을 인	34
	敵	敌		원수 적	59	일	一			한 일	24
전	錢	钱	銭	돈 전	41		日			해 일	7
	田			밭 전	63	입	入			들 입	93
	電	电		번개 전	40	자	字			글자 자	7
	典			법 전	88		者	者	者	놈 자	42
	戰	战	戦	싸울 전	93		慈			사랑할 자	100
	前			앞 전	97		姊	姊		손윗누이 자	16

音	韓國	中國	日本	대표훈음	쪽	音	韓國	中國	日本	대표훈음	쪽
조	早			새벽 조	24	전	全			온전할 전	102
	朝			아침 조	27		傳	传	伝	전할 전	15
	祖			조상 조	17		展			펼 전	106
	兆			조짐 조	71	절	絶	绝		끊을 절	25
	造	造	造	지을 조	64		節	节		마디 절	57
족	族			겨레 족	24	점	店			가게 점	85
	足			발 족	37		點	点	点	점 점	32
존	尊			높을 존	22	접	接			사귈 접	29
	存			있을 존	72	정	靜	静	静	고요할 정	84
졸	卒			군사 졸	96		淨	净	浄	깨끗할 정	84
종	終	终		끝날 종	56		庭			뜰 정	18
	宗			마루 종	74		情	情	情	뜻 정	78
	種	种		씨 종	102		停			머무를 정	83
	鐘	钟		종 종	76		正			바를 정	50
	從	从	從	좇을 종	55		精	精	精	정할 정	11
좌	左			왼 좌	32		井			우물 정	99
죄	罪			허물 죄	58		政			정사 정	47
주	晝	昼	昼	낮 주	33		頂	顶		정수리 정	74
	走			달릴 주	90		定			정할 정	8
	注			물 댈 주	69	제	諸	诸		모든 제	53
	朱			붉을 주	99		除			섬돌 제	80
	住			살 주	20		弟			아우 제	16
	酒			술 주	51		祭			제사 제	98
	主			주인 주	50		製	制		지을 제	74
	宙			집 주	71		第			차례 제	80
죽	竹			대 죽	68		題	题		표제 제	107
중	中			가운데 중	7	조	調	调		고를 조	57
	重			무거울 중	97		助			도울 조	30
	衆			무리 중	70		鳥	鸟		새 조	75

音	韓國	中國	日本	대표훈음	쪽
책	責	责		꾸짖을 책	38
	册			책 책	73
처	處	处	処	살 처	34
	妻			아내 처	89
척	尺			자 척	68
천	川			내 천	84
	泉			샘 천	36
	淺	浅	浅	얕을 천	99
	千			일천 천	70
	天			하늘 천	21
철	鐵	铁	鉄	쇠 철	83
청	晴	晴	晴	갤 청	35
	聽	听	聴	들을 청	49
	淸	清	清	맑을 청	100
	請	请	請	청할 청	28
	靑	青	青	푸를 청	44
체	體	体	体	몸 체	33
초	招			부를 초	57
	初			처음 초	8
	草			풀 초	35
촌	寸			마디 촌	40
	村			마을 촌	85
최	最			가장 최	23
추	秋			가을 추	19
	推			옮을 추	102
	追	追	追	쫓을 추	78
축	祝			빌 축	35
춘	春			봄 춘	19
출	出			날 출	27

音	韓國	中國	日本	대표훈음	쪽
증	增			불을 증	9
	證	证	証	증거 증	105
지	支			가를 지	65
	枝			가지 지	106
	持			가질 지	15
	地			땅 지	71
	志			뜻 지	79
	止			발 지	25
	指			손가락 지	106
	知			알 지	72
	至			이를 지	12
	紙	纸		종이 지	104
직	直	直		곧을 직	93
진	進	进	進	나아갈 진	9
	盡	尽	尽	다될 진	61
	眞	真	真	참 진	31
질	質	质		바탕 질	34
집	集			모일 집	39
	執	执		잡을 집	95
차	次			버금 차	107
	借			빌 차	102
	車	车		수레 거	28
착	着			붙을 착	37
찰	察			살필 찰	53
참	參	参	参	간여할 참	98
창	唱			노래 창	103
	窓			창 창	105
채	菜			나물 채	101
	採	采		캘 채	52

音	韓國	中國	日本	대표훈음	쪽
팔	八			여덟 팔	60
패	敗	败		깨뜨릴 패	61
	貝	贝		조개 패	101
편	片			조각 편	82
	便			편할 편	10
평	平			평평할 평	14
폐	閉	闭		닫을 폐	99
포	布			베 포	45
	抱			안을 포	89
폭	暴			사나울 폭	54
표	表			겉 표	95
품	品			물건 품	104
풍	風	风		바람 풍	19
	豊	丰		풍년 풍	63
피	皮			가죽 피	43
	彼			저 피	65
필	必			반드시 필	47
	筆	笔		붓 필	68
하	河			강 이름 하	21
	下			아래 하	12
	何			어찌 하	52
	夏			여름 하	19
	賀	贺		하례 하	88
학	學	学	学	배울 학	105
한	韓	韩		나라 이름 한	7
	閑	闲		막을 한	52
	寒			찰 한	20
	限			한계 한	92
	漢	汉		한수 한	7

音	韓國	中國	日本	대표훈음	쪽
충	蟲	虫	虫	벌레 충	75
	充			찰 충	18
	忠			충성 충	62
취	吹			불 취	86
	就			이룰 취	45
	取			취할 취	64
치	治			다스릴 치	47
	致			보낼 치	38
	齒	齿	歯	이 치	64
칙	則	则		법칙 칙	22
친	親	亲		친할 친	87
칠	七			일곱 칠	60
침	針	针		바늘 침	74
쾌	快			쾌할 쾌	77
타	他			다를 타	12
	打			칠 타	59
탈	脫			벗을 탈	38
탐	探			찾을 탐	50
태	泰			클 태	104
	太			클 태	97
토	土			흙 토	13
통	統	统		큰줄기 통	24
	通	通	通	통할 통	7
퇴	退	退	退	물러날 퇴	26
투	投			던질 투	106
특	特			수컷 특	107
파	破			깨뜨릴 파	96
	波			물결 파	86
판	判			판가름할 판	50

音	韓國	中國	日本	대표훈음	쪽	音	韓國	中國	日本	대표훈음	쪽
홍	紅	红		붉을 홍	86	한	恨			한할 한	103
화	畵	画	画	그림 화	21	합	合			합할 합	8
	花			꽃 화	90	해	海			바다 해	91
	華	华		꽃 화	90		解	解		풀 해	53
	化			될 화	9		害			해칠 해	57
	話	话		말할 화	82	행	行			갈 행	66
	火			불 화	91		幸			다행 행	81
	貨	货		재화 화	92	향	鄕	乡		시골 향	60
	和			화할 화	14		香			향기 향	106
환	患			근심 환	26		向			향할 향	75
	歡	欢	歡	기뻐할 환	17	허	虛	虚	虚	빌 허	69
활	活			살 활	18		許	许		허락할 허	92
황	黃	黄	黄	누를 황	36	혁	革			가죽 혁	74
	皇			임금 황	99	현	現	现		나타날 현	37
회	回			돌 회	76		賢	贤		어질 현	46
	會	会	会	모일 회	47	혈	血			피 혈	64
효	效			본받을 효	58	협	協	协		맞을 협	24
	孝			효도 효	27	형	兄			맏 형	16
후	厚			두터울 후	22		形			모양 형	87
	後	后		뒤 후	10		刑			형벌 형	95
훈	訓	训		가르칠 훈	82	혜	惠		惠	은혜 혜	41
휴	休			쉴 휴	86	호	虎	虎	虎	범 호	43
흉	胸			가슴 흉	76		號	号	号	부르짖을 호	96
흑	黑		黒	검을 흑	107		呼			부를 호	41
흥	興	兴		일 흥	89		好			좋을 호	55
희	喜			기쁠 희	18		戶	户	戸	지게 호	69
	希			바랄 희	43	호	湖			호수 호	83
						혼	混			섞을 혼	96
							婚			혼인할 혼	88

林 炫 圻 (임현기)
惺谷, 谷珊, 尋古齋主人

住 所 : 02872 Seoul 特別市 城北區 普門路 105, 普林B/D 3層
電 話 : (02)923-4260 HP : 010-5308-1559 FAX : (02)927-4261
homepage : https://www.orientalcalligraphy.org www.seounggok.com
daum 카페 /동양서예협회 / daum cafe/seoyeamadang
E-mail : seounggok@hanmail.net info@orientalcalligraphy.org

- 國立現代美術館 招待作家 (1985, 1987, 1989, 1991)
- SEOUL市立美術館 招待作家 (1996, 1997, 1998, 1999, 2000)
- 檀園 金弘道 書 碑文揮毫(國立現代美術館 前)文化體育部
- 日本 磁器始祖 李參平 公 紀念碑文揮毫(大田有聲東鶴寺入口)文化體育部
- 3·1運動 80週年紀念寶城寺造型物揮毫(曹溪寺後)文化觀光部
- 橫步 廉想涉 先生 銅像文學碑文 揮毫 (鐘廟廣場)文化觀光部
- 大韓民國書藝大展 審査委員 歷任 (藝術의殿堂)
- 申師任堂像 揮毫大會 審査委員長 歷任(景福宮)
- 大賢 李栗谷先生 追慕揮毫大會 審査委員長 歷任(江陵文化藝術會館)
- 大韓民國書道大展 審査委員(特審委員)歷任(藝術의殿堂)
- 光州廣域市 大韓民國書藝大展 審査委員長 歷任 (光州學生會館)
- 大田·忠南 書藝展覽會 審査委員長 歷任
- 全國 學生書藝揮毫大會 審査委員長 歷任 (獨立紀念館)
- 大韓民國 海東書藝文人畵大展 審査委員長 歷任
- 仁川廣域市, 全羅南道 書藝展覽會 審査委員長 歷任
- 第7回 警察文化大展 審査委員長(警察廳 講堂)
- 第17回(07. 9. 12) 公務員美術大展 審査委員(行政自治部)
- 大韓民國書藝展覽會 審査·運營委員長 歷任
- 韓日書藝兩人展(韓國 : 林炫圻·日本 : 恩地春洋)
 (2010. 11. 22~30 藝術의殿堂 書藝博物館)
- 社團法人 韓國書家協會 元老諮問委員
- 高麗大學校 教育大學院 書藝文化最高位課程 書藝教授 歷任
- 社團法人 東洋書藝協會 理事長(現在)

저자와의
협의하에
인지생략

隷書
韓中日共通漢字 808

2019年 9月 15日 초판 발행

저 자 임 현 기

발행처 ㈜이화문화출판사

등록번호 제300-2012-230
주소 서울시 종로구 인사동길 12, 311호
전화 02-732-7091~3 (도서 주문처)
FAX 02-725-5153
홈페이지 www.makebook.net

ISBN 979-11-5547-404-4

값 20,000원